李邕 （675-747）

自唐太宗李世民作《晉祠銘》至懷仁《集字聖教序》出，行書寫碑在唐便蔚然成風。李邕正是在這樣的文化歷史背景中脫穎而出的最傑出代表。他的出現，不僅代表了行書寫碑的最高成就，對後世也產生了極為深刻的影響，甚至可以這麼說，沒有他和顏真卿就很難想像宋代的書法。

李邕，字泰和，廣陵江都（今江蘇揚州）人。曾官至北海太守，人稱「李北海」，是盛唐著名的學者和最傑出的行書大家。父李善，以博學著稱，官至蘭台郎，曾註《文選》六十卷，大行於世，至今仍爲學者稱讚。李善在註《文選》時，李邕雖年少，但對父親所註曾提出不少疑義，幾乎均被李善採納。李邕少時以博學善文知名，並深得大學者內史李嶠的賞識。長安四年（704）內史李嶠、監察御史張廷珪共同向朝廷推薦李邕，認爲他「詞高行直，堪爲諫諍之官」，由此召拜左拾遺。李邕才氣橫溢，爲人剛正不阿，不拘時習，同時代的盧藏用稱他「邕如干將莫邪，難與爭鋒」，這不僅是稱頌他的書法，更是他的爲人。加上當時朝中的派系鬥爭十分激烈，一人所敗，往往殃及黨羽。正因如此，李邕在仕途上屢遭貶斥。

唐中宗時，李邕出爲南和令，又貶富州司戶。唐隆元年召拜左台殿中御史，改戶部員外郎，又貶崖州舍城丞。開元三年（715）擢爲戶部郎中。不久因受到張廷珪的牽連，和中書令姚崇的嫉恨，後徵爲陳州刺史。開元十三年（725），李邕在汴州謁見，累獻詞賦，深得玄宗賞識，由此頗爲自矜，自云當居相位。當時張說爲中書令，對李邕的驕侈深爲厭惡。不久，貶爲欽州遵化縣尉。後又累轉括、溜、滑三州刺史。天寶初年，爲汲郡、北海太守。李邕性格豪侈不拘細行，疾惡如仇，不容於眾，邪佞爲之側目。然晚年鬻文章，好功名，縱求財貨，馳獵自恣，不免爲人所乘。時李林甫擅權，嫉賢妒能，力排異己，對李邕早已忌恨在心。天寶六年（747），李林甫派刑部員外郎祁順之和監察御史羅希奭，羅織罪行，將李邕杖殺於北海就郡，時年七十三歲。後大詩人杜甫知李邕負謗死，作《八哀詩·贈秘書監江夏李公邕》致哀。

長嘯宇宙間，高才日陵替。古人不可見，前輩復誰繼？憶昔李公存，詞林有根柢。聲華當健筆，灑

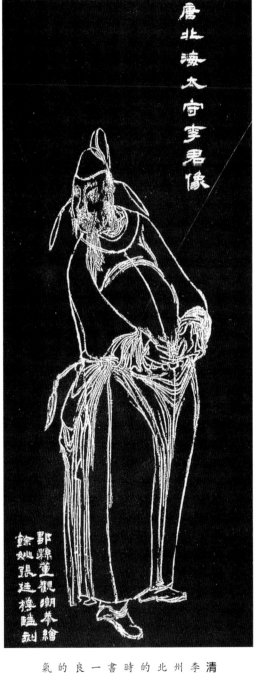

唐北海太守李君像

鄞縣董觀潮恭繪　餘姚張廷樟臨刻

清 董觀潮繪《唐李邕畫像》

李邕，字泰和，廣陵江都（今江蘇揚州）人。是盛唐著名的學者和最傑出的行書大家。其爲人剛正不阿，不拘時習，因而在仕途上屢遭貶斥。他的書法主要源於「二王」，李邕能將這一書風融入銘石之書中，實在是褚遂良之後第二人，並且將「二王」以來的典雅秀美一路引向博大宏逸的盛唐氣息。

落富清制。

風流散金石，追琢山嶽銳。情窮造化理，學貫天人際。

幹謁走其門，碑版照四裔。各滿深望還，森然起凡例。

坡陀青州血，蕪沒汶陽瘞。哀贈晚蕭條，恩朗詠六公篇，憂來豁蒙蔽。

《舊唐書》記：「邕早擅才名，尤長碑頌，雖貶職在外，中朝衣冠及天下寺觀，多齎持金帛，往求其文。前後所製，凡數百首，受納饋遺，亦至巨萬。時議以為自古鬻文獲財，未有如邕者。」又相傳李邕生前曾書碑八百通，雖不可信，但寫碑之多在歷史上卻鮮有所聞。現傳世的作品主要有：《晴熱帖》、《李思訓碑》、《麓山寺碑》、《李秀碑》和《盧正道碑》等。

李邕為朝剛正、獨立不移的性格和博學多才為世人所敬仰。早在任左拾遺不久，御史中丞宋璟彈劾侍臣張昌宗、張易之兄弟，初武則天不應。李邕不顧自己官職卑微，階下極力進言，使武則天不得不採納了宋璟之請。事後宋璟提醒他：你「名位尚卑，若不稱旨，禍將不測，何為造次如此！」李邕卻回答道：「不願不狂，其名不彰。若不如此，後代何以稱也。」

唐中宗即位，重用方士妖人鄭普思為秘書監，李邕立即上書力諫。認為像鄭普思的妖人，只要給他一餐的恩惠就會喪失七尺之軀。如果，鄭普思如真能致仙、致鬼，那麼，秦皇漢武或墨翟早已永擁天下了，還會有您陛下的天下嗎？自古明君賢臣是「敦睦九族，平章百姓，不聞以鬼神之道理天下」的。雖沒有被中宗的採納，也可見其膽識和為政剛烈的作風。

最有意思的是開元十四年（726），陳州刺史李邕下獄，竟然有一位與其素不相識的許州人叫孔璋的，情願以自己的生命

來換回李邕的死罪。他聲稱：「臣聞生無益於國，不如殺身以明賢臣。朽賤庸夫輪轅無取，獸息禽視雖生何為？況賢為國寶社稷之衛，是臣痛惜深矣！臣願六尺之軀，甘受膏斧以代邕死。臣之死，所謂落一毛；邕之

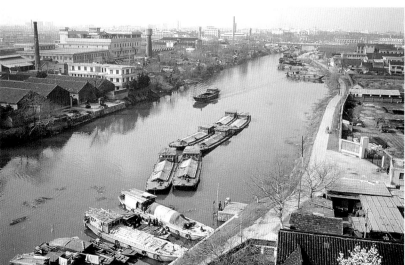

揚州大運河（蕭耀華攝）

由於揚州位於大運河和長江的交會點，是古代漕運和鹽運的中心，在唐代，它更是著名的國際貿易港。揚州便在這個基礎上，發展出一種商業和文化藝術互動的獨特氛圍，歷千年而不衰。唐代書法家李邕，是揚州人，或許在這樣的氛圍裡，他才能突破窠臼，開創出屬於他自己的書法藝術風格。圖是揚州大運河一景。河運依舊繁忙熱鬧。（洪）

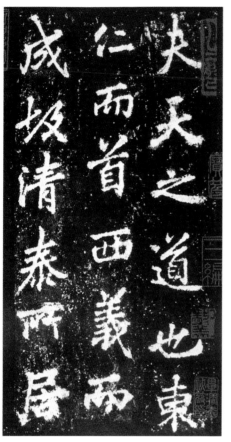

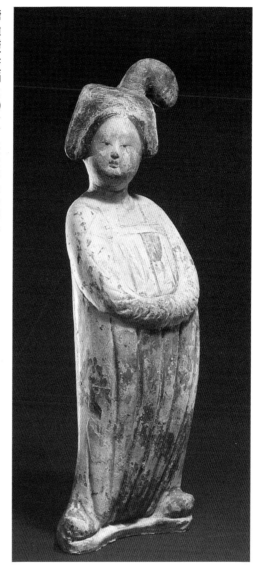

生，有足照千里！然臣與邕生平不款，臣知有邑。邑不知有臣，臣不逮邕明矣！夫知賢而舉，仁也；代人任患，義也。臣獲二善而死且不朽……臣聞士爲知己者死，且臣不爲死者所知，甘於死者，豈獨爲惜邕之賢，亦成陛下矜能之德。」可謂驚鬼神、動天地之舉，全國爲此震驚。李邕也因此免遭一死。這位孔璋由此被流放嶺南，不久客死於該地。李邕在當時人心目中的威望也可想而知。同時代的張鷟《朝野僉載》中稱他：「文章、書翰、正直、辭辨、義烈皆過人，時爲六絕。」當時來說，李邕是舉世共論的文化泰斗，大詩人李白、杜甫、高適等都曾以後學晚輩的身份遊於他的門下。

對李邕的書法藝術，歷代予以很高的評價，其中有一點是比較一致的，認爲他的書法主要來源於「二王」，特別是懷仁《集字聖教序》對他的影響。可以這麼說，自懷仁《集字聖教序》出，在眞正意義上獲得成功並自成一家的，李邕是唯一的一個。《宣和書譜》：「邕精於翰墨，行草之名尤著。初學右軍行法，既得其妙，復乃擺脫舊習，筆力一新。李陽冰謂之書中仙手。」裴休見其碑，云觀北海書，想見其風采。」明董其昌評曰：「右軍如龍。北海如象。」這些均是極爲樸素、極爲精闢的評說。但其中最大的遺憾是沒有看到李邕在藝術創作上的本質特徵，即所謂的「二王」書法主要貢獻在於書簡之作，而李邕能將這一書風融入銘石之書中，實在是褚遂良之後第二人，並且將「二王」以來的典雅秀美一路引向博大宏逸的盛唐氣息，既是時代所趨，也是一種新的審美觀念的具體實現。

李邕傳世的碑跡近十種，與唐代其他書法大家一樣，每一篇作品均有其獨特的風貌與情趣；同時，在這些書風中我們也能明顯感到，從初唐以來崇尚以王義之爲典範的空靈瘦硬，開始向華美雄渾方向轉變，蘊含著一種積極向上的浪漫主義的風采，所謂「書勢自定時代」；加上他的才氣和無與倫比的文化底蘊，使李邕卓然成爲中國書法史上行書寫碑的絕致。

唐 李邕《麓山寺碑》

這是李邕碑跡中最爲煊赫的傑作，並以此被後人稱爲「行書寫碑的絕致」。其筆力之充實，氣度之宏厚，幾乎不在「二王」之下。改「二王」高貴典雅爲博大宏深，反疏瘦爲豐潤，表現出盛唐期間典型的浪漫主義的審美傾向。

唐 單髻女立俑 高40公分 北京故宮博物院藏

唐代國勢富強，在文化藝術的審美情趣上，也因此轉爲一種富開創精神、浪漫而華麗、雍容自信的態勢與風格。這種旨趣，至今在唐詩、書法藝術、唐三彩上皆可見其影響。圖這尊唐彩繪女立俑，雖顏色已褪，但其神態雍容華貴、自然而自信；同唐代輩出的書法名家之書法藝術和多如過江之鯽的詩作，均可視爲時代的見證之一。（洪）

李邕尺牘，刻於《淳化閣帖》與《大觀帖》中。從書風上看，是典型的「二王」舊格，但用筆和結構，更接近於王獻之。歷史上雖「二王」並稱，其實在藝術風格上和對書體上的貢獻是各有千秋的。正如唐‧張懷瓘《書議》中說：「子敬之法，非草非行，流便於行草，又處其中間。無藉因循，寧拘制則，挺然秀出，務於簡易。逸少秉真行之要，子敬執行草之權。父之靈和，子之神俊，皆古今之獨絕也。」

從字體上看，此帖將楷書、行書和草書很和諧地融合在一起，在典雅中時時透露出一種豪放的氣息，而這正是王獻之的傳統。這一點我們只要將它同《淳化閣帖》卷九、卷十種王獻之的行草作一比較，便能很清楚地看到這一點。王獻之是以草法入行，故轉折常用「外拓法」，使其圓暢，增強筆勢上的流動感和韻律感；王羲之是以楷法入行，故轉折喜用「內擫法」，使其精緊，在筆觸上表現得更為穩重淳厚，故有古質而今妍之說。

從書風上講，李邕此件作品還沒有完全擺脫小王對他的籠罩，還沒有形成真正屬於他自己的風格。儘管如此，在這筆情墨趣中

已流露出盛唐期間所特有的奔放豪逸和華麗的色彩，一種在筆墨的流動中所散發出的抒情韻味。時放時收，開合妙在情性；或如奔流而直下，或顧盼而得姿；似斜反正，以正見拙；媚而不俗，氣格空靈；骨力洞達，直逼子敬，是一篇極為優秀的行草作品。同樣

學「二王」，初唐的陸柬之儘管名聲很大，所寫的《文賦》，曾被趙孟頫評為「豈在四子之下耶」，但氣格媚俗，筆力又遜，實遠不如李邕。

東晉 王羲之《平安帖》雙鈎摹本 24.7×46.8公分
台北故宮博物院藏
又稱《修載帖》，與《何如》、《奉橘》合為一卷；晉王羲之（303-361）尺牘。為傳世摹本中極為精彩的一件，用筆自然，容與徘徊，不激不屬，餘韻娟娟，清澈如流，骨力天成，氣格空靈，猶似得道之士，談笑間自有風雲舒卷。

唐 歐陽詢《仲尼夢奠帖》墨跡 絹本 行草二行 共15字 25.5×33.6公分 遼寧省博物館藏

歐陽詢為初唐名書法家，影響巨大。盛唐的李邕也多少受其影響，只是李邕一改疏瘦為豐潤，開創出屬於自己的風格。宋宣和畫譜載「邕初學變右軍行法…復乃擺脫舊習，筆力一新」，清代何紹基則說「北海書發源北朝，與歐虞規矩山陰者殊派。」可見李邕脫出王羲之之外，筆力如象，一洗初唐纖弱之風，展現了唐代中期氣勢宏偉的胸襟。圖是歐陽詢的作品，恰可比較李邕字從秀逸到豪放的變化。（洪）

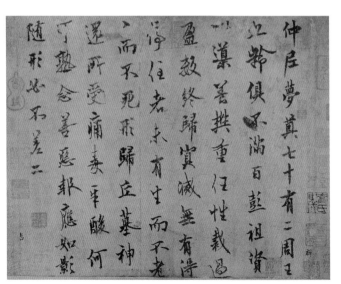

三報日晴頓热若為自

東晉 王獻之《鴨頭丸帖》墨跡 絹本 行草 二行 共15字 26.1×26.9公分 上海博物館藏

此爲小王存世唯一眞跡。以大草入行，開宏逸之風，意如江水翻卷騰飛，至千里而不息，有一筆書之稱。筆墨精妙，風流雅逸，有明顯的三維空間的暗示性。

唐 陸柬之《文賦》局部 墨跡 紙本 行書14行 共1668字 台北故宮博物院藏

無款，傳唐陸柬之（生卒年不詳）書。此跡歷代評價極高，揭傒斯跋云：「唐人法書，結體道勁，有晉人風格者，惟見此卷。」用筆謹愼含蓄，圓潤雅健，行草楷相雜，力仿《蘭亭》，然氣韻稍遜。

非知之難能之難也故作文賦以述先士之盛藻因論作文之利害所由他日殆可謂曲盡其妙至於操斧伐柯雖取則不遠若夫隨手之變良難以辭逐蓋所能言者

《葉有道碑》 局部 717年 拓本

全稱《唐故葉有道先生神道碑並序》，又名《追魂碑》、《葉國重碑》。唐開元五年（717）立。李邕撰並書，時四十三歲。今人王壯弘認爲，所署官銜年月與史實不合，定爲僞刻。原石在山東金鄉縣，宋紹興十四年（1144）爲雷擊碎，明嘉靖間（1522-1566）重刻。既然是重刻，原有的神韻自然也就失去八九。

儘管如此，此碑在歷史上名聲極爲卓著，明安世鳳《墨林快事》稱：「李字之瘦硬有骨力者，莫過於此。」此碑對宋蔡襄影響更大，歐陽修《集古錄》：「《有道先生葉公碑》李邕撰並書。余《集古》所錄李邕書，爲余言邕之所書，此最爲佳也。」

從整個北宋時期看，除顏真卿外，李邕的影響是最爲潛在的。王羲之儘管在宋仍有巨大的影響，但經過多次的戰亂以後，所存的書跡已是鳳毛麟角，而大多爲宮廷和私人收藏。李邕不僅傳世的作品多，大多爲銘石之書，又能傳王羲之行書之神韻。故不管從傳播的角度，又最能學習的角度都是最爲便利的。

宋四家中除了黃庭堅外，都在不同程度上受到李邕的影響。米芾雖稱學「二王」的，但骨子裏更多的是褚遂良和李邕的血脈。對此我們只要將他三十四歲時所寫的《方圓庵記》同李邕的這件作品相比較便能看出彼此的血脈關係。同樣，蘇東坡每當得意處，不是自比楊凝式，就是自比李北海。蘇東坡也曾自言，其運筆的痛快處得之李邕《法華寺碑》。而楊與李之間也存在著明顯的繼承關係（後再述）。更有趣的是，曾經有人說蘇東坡的字來源於徐浩，東坡大爲不快。不僅因爲徐浩的字並不十分傾服，更因其人品不佳。對此黃庭堅有過諸多的論述。此碑雖神韻幾乎不存，但從其氣格上看，仍處於繼承「二王」傳統的階段，這對他以後風格的形成打下了最根本性的基礎。

北宋 蔡襄《離都帖》墨跡 1055年 紙本 行書12行 共112字 29.2×46.8公分 台北故宮博物院藏

約書於宋仁至二年（1055），時蔡襄45歲。這是蔡襄南歸途中痛失長子勻時所作，故運筆的輕重緩急的變化幅度很大，圓淨中似有激越之情，爲其傳世精品。

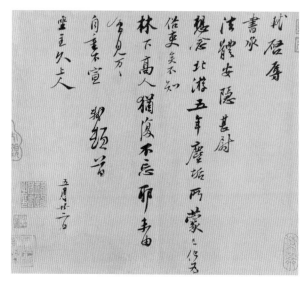

北宋 蘇軾《北遊帖》墨跡 1079年 紙本 行書 26.1×29.5公分 台北故宮博物院藏

此書約作於宋元豐二年（1079），時東坡42歲。書風明快雅逸，清勁遒麗，提落起倒，妙響出於天然。與平時所見的蘇字略有不同，反豐潤爲疏瘦，意態縱橫，得趣而韻生。

外拓法與內擫法

外拓筆法指的是在書寫時，以向外而順時針的方式運筆，造成整體結字以圓轉爲主，字體內較爲寬鬆而造成視覺上產生豪放的效果；內擫筆法則是相對而言，指在書寫時，以筆鋒朝內而逆時針的方式運筆，結字較爲緊結，整體看來則舒長而優雅。（張佳傑）

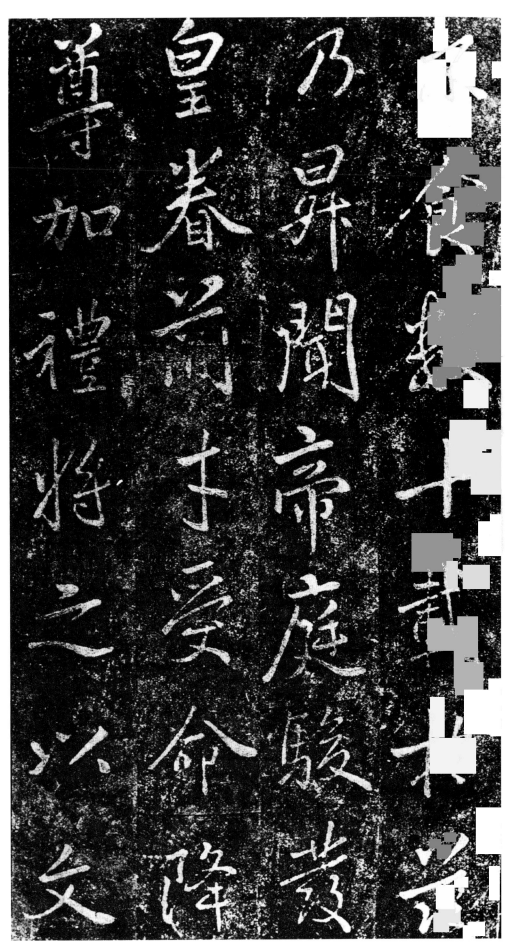

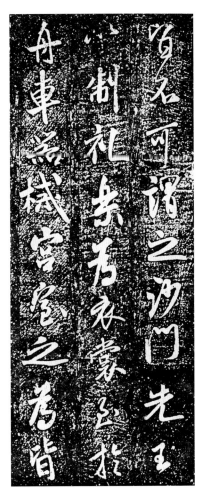

北宋 米芾 《方圓庵記》 行書17行 行48、49字不等

為米芾（1051-1107）早期的名篇。原石久佚，宋時已有翻本。比之米芾其他作品，此件寫得十分寬博，雖筆勢飛動，然法度嚴謹。書風明顯受小王和李邕的影響，人稱「集古字」，其實，米已初步形成了自己的風格。

此碑全稱《唐故雲麾將軍右武衛大將軍贈秦州都督彭國公謚曰昭公李府君神道碑並序》。唐開元八年（720）刻。李邕撰並書，時四十六歲。行書三十行，行七十字。

此碑可以說是李邕書法創作上的里程碑，歷代評爲李書中第一。明·楊慎《昇庵集》：「李北海書《雲麾將軍碑》爲第一。其融液屈衍，紆徐妍溢，一法《蘭亭》，但放筆差增其豪豐體，使益其媚，如盧詢下朝，風度開雅，縈蠻回策，盡有蘊集。」趙崡

《石墨鐫華》：「北海書逸而遒，米元章謂其屈強生疏，似爲未當。此碑是其得意者，雖剝蝕過半，而存者其鎧鍛凜然。」當然也有微詞，清·梁巘《承晉齋積聞錄》：「李北海《雲麾碑》，橫逸已極，弊在太偏。」這些評述均有其合理的因素。

李邕此碑一出，便奠定了他在書法史上的地位，其影響一直延伸至今。就唐而言，有宋儋、蘇靈芝、張從申、徐浩，甚至包括顏眞卿和五代的楊凝式。從書風上看，是李

邕作品中最爲瘦硬險絕的，並帶有一定的誇張性，這也就是梁巘不能接受的地方。然而，在書法的進程中，總是有一個從平整到險絕過程，聰明者往往會採用矯枉過正的方式，最終再來一個中和，達到寓險絕於平整之中。而李邕此碑正處於這一環節之中。寫的過火一點並不是一件壞事，如沒有這一環節，就不可能有其晚年像《麓山寺碑》、《盧正道碑》那樣的輝煌傑作。也正是如此，李邕才有可能擺脫早年「二王」對他的束縛，最終自立門戶。

從技法上看，李邕已融合了「二王」的最重要的特徵，並將這些特徵明顯地投入了自己對書法的理解和理想，那便是一種衝擊回蕩的浪漫主義的情調和華麗的色澤。也正是這一點，李邕最終同「二王」書風拉開了距離，在書法史上找到了眞正屬於他自己的位置。

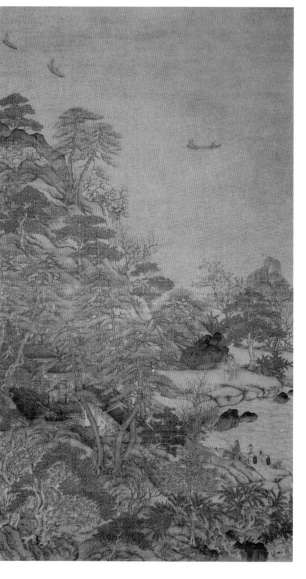

唐 李思訓 《江帆樓閣》 軸　絹本　設色　101.9×54.7公分　台北故宮博物院藏

李邕書寫《李思訓碑》的主人翁李思訓（西元653—718年）字建，成紀（今甘肅天水）人，出身於唐宗室：玄宗時官左武衛大將軍，故李邕碑稱之爲「雲麾將軍」。李思訓，工書法，尤以青綠山水畫知名。此幅《江帆樓閣》即是其傳世作品，畫中山樹、屋宇、行旅、船帆，皆突出前人格局，結構新巧，描繪精細，敷色古艷，開中國青綠山水畫之先河。後人多推崇倍至，明代董其昌推之爲「山水畫北宗」之祖。（洪）

唐 釋懷仁 《集字聖教序》 局部　拓本　350×100公分

唐咸亨三年（672）刻。釋懷仁集王羲之書。唐太宗撰序，皇太子李治作記。諸葛神刀勒石，朱靜藏鐫字。行書30行，行83至88字不等。額有七佛像，故又稱《七佛聖教序》。爲歷代學王羲之行書的必備範本。

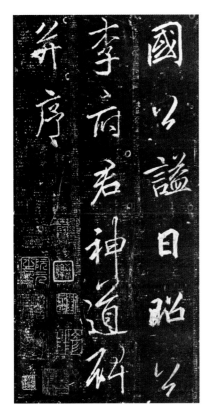

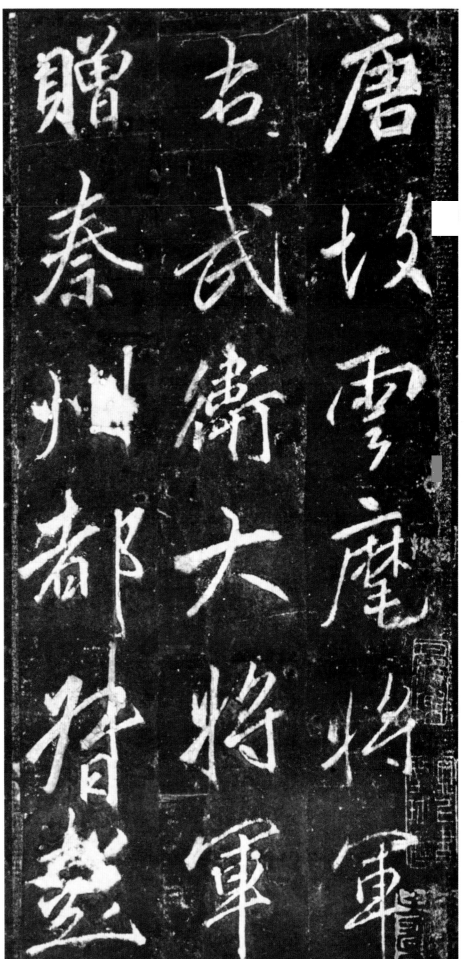

國曰謚曰貽以

李府君神道祠

并序

李思訓碑

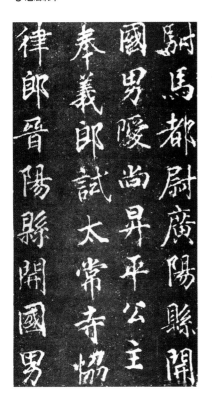

尉馬都尉廣陽縣開

國男陵尚昇平公主

奉義郎試太常寺協

律郎晉陽縣開國男

唐 顏真卿《郭家廟碑碑陰》
局部 拓本

唐廣德二年（764）刻。顏真卿（709-785）撰並書。德宗李適題額。現存西安碑林。碑陰行書34行。宋趙明誠《金石錄》稱顏真卿所書。但與顏真卿平時的行書極不相類，故也有人認爲非顏書。但我們只要將其早期的《多寶塔》略作行法，便可得此。

9

前已論述，從此碑以後，李邕便開始用自己的藝術語言來創作自己的藝術品。當然，這種創作並不意味著完全拋開前人，也不意味著用一種肆無忌憚的方式來確立自己的形象。創作則是在藝術本身自律性的基礎上的一種藝術化的自我實現。如果，我們將這門藝術中最基本的語言表達方式等抽掉，那這門藝術的本身是不存在的，書法也是如此。故趙孟頫有「用筆千古不易」之說。

從此碑上看，李邕用的是一支彈性極好的硬毫筆，故落筆處往往鋒芒畢露，節奏明快，加上刻工又精，筆與筆之間的貫穿一目了然。或外拓或內擫，從容徘徊，意氣軒昂；或上開下合，或左緊右鬆，以側取勢，似斜而反正；剛嚴磊落，提按分明，疏密伸縮，窮盡變化，筆勢往來，或如千里長雲，舒展明麗，或如瀑布掛虹，激越而澎湃，時如凌空墜石，鏗然有聲，時雖細如毫髮，猶有千鈞之力；或縱橫牽制，左右顧盼，或遊刃紙背，暗藏波瀾，骨力洞達，神彩照人。

「二王」的那種溫文爾雅的情調已被一種充滿自信和高昂激越氣質所取代，與李白的詩有著極為相似的情感形象。當然，其中也有一些缺憾，如運筆有時過於直來直去，缺少其晚年深厚蒼茫的意趣。在筆觸上有時也顯得較為單薄。但這種氣格歷來為文人書家所傾倒，除蘇東坡外，很少有人在這一點上能同他並駕齊驅。尤其是自趙孟頫以後，書家往往拘泥於法而不知書為書之韻、書之品、書之氣所用，技存而道失也就成了書道衰退的最直接原因。

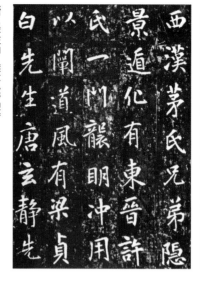

唐 張從申《李玄靜碑》
唐大曆七年（772）刻。在江蘇茅山，柳識撰，張從申（生卒年不詳）書丹，李陽冰篆額。原石毀於明嘉靖三年（1524）。明楊士奇《東裏集》：「從申書法出『二王』而與李北海彷彿，昔人評其書獨步江淮。」此碑在茅山，蓋唐行書之得名者也。

元 趙孟頫《致中峰和尚書》局部 墨跡 紙本 共11通
台北故宮博物院藏
此為趙孟頫小行書中最為著名的。內容大都敘述自己的身體狀況和妻子管道昇死後的悲涼心情。筆法精能雅逸，並在「二王」的書風中，摻雜著自己對平和陰柔之美的追求。

北宋 米芾《張季明帖》墨跡 紙本 行書6行 凡39字
27.3×32.6公分 今藏日本
此札是較為典型的小王書風，姿態顛逸，縱情奔放，點畫矯健，節奏鏗然。明，項元汴跋云：「沈著痛快，且蕭散簡遠，氣雄韻勝，實與逸少同調合度，故其專名云。」

東晉 王獻之《歲盡帖》局部 拓本
晉王獻之尺牘，刻於《淳化閣帖》和《大觀帖》。獻之與其父羲之大有不同，羲之作行書則近與楷；而獻之則行楷與行草相雜，流利出草意甚濃。此札為小王書常見的形式，或端雅，或俊歉，或寬卓溶溶，或縱逸豪放，得風流於毫尖，寓古拙於妍美。

李思訓碑

北宋 李建中 《同年帖》 局部 墨跡 紙本 行書15行

凡134字 31.3×41.1公分 北京故宮博物院藏

約作於景德年間（1004～1007） 時李建中已60餘歲。

此跡明顯受到李邕和顏真卿的影響，用筆老辣厚重，

墨色蒼古，端方處得圓潤之韻，古拙處會開雅之趣。

《麓山寺碑》

局部 730年 宋拓本 每頁25.8×13.3公分 台北故宮博物院藏

碑藏於湖南長沙嶽麓書院

又名《嶽麓寺碑》。唐開元十八年（730）刻。碑在湖南衡山縣嶽麓書院。李邕撰並書，時五十六歲。行書二十八行，行五十六字。額篆書「麓山寺碑」四字。碑末紀年後有「江夏黃仙鶴刻」六字，大多學者認爲黃仙鶴是李邕的託名，果眞如此，此碑當爲李邕手刻。

此碑在李邕書中是最爲蒼雄渾厚者，是他完全成熟的最傑出的代表作之一，不管從哪一個角度上講，遠在前碑之上，也是學李字的最佳範本。黃庭堅《山谷集》：「字勢豪逸，眞復奇崛，所恨功力深耳。少令功拙相半，使子敬復生，不過如此。」這個評價應該是非常正確的，也帶有一點微詞。在黃庭堅的眼裏，李邕此碑的功力幾乎達到了前無古人的地步，只是少了幾分古拙，不然即便王獻之復生也不過如此而已。

然古拙而今妍是藝術發展的必然趨勢，李邕生在盛唐，不能不染上華麗而浪漫的時代氣息。也正是這一點，藝術才有更廣泛的發展空間，才有眞正的藝術生命力。也就是說，不管評論哪個藝術家，必須要把他放到一個與此相關的文化歷史背景中，才能發現眞正與其相應的藝術價值。

此碑與「二王」書相比較，雖少了幾分江南式的含蓄儒雅與空靈，卻處處給人一種蒼茫凝重的強勁感，並以其特有的銘石之書宏大正氣，展示出對人格的自信與肯定，一種生命力的存在意識。這種感覺只有到了蓬勃向上的盛唐才有可能在藝術的層面上出現。這不僅對稍後顏眞卿、對當時的日本書

法也產生了深刻的影響，如被稱之爲日本王羲之的空海其名篇《灌頂歷名》，幾乎是此碑的另一種方式的顯現。盛唐對日本文化影響可見一般。

東晉 王羲之《孔侍中帖》 唐摹本 26.9×45.5公分 今藏日本

此帖與《哀禍帖》、《憂懸帖》合於一紙。唐時流入日本，原爲日本東大寺，後上貢朝廷，現爲前田育德所藏。此作在義之所有摹本中最爲精湛，雖渺渺三行，氣象萬千，意態自適，窮造化之理。

東晉 王獻之《二十九日帖》 唐摹本 遼寧省博物館藏

此是《萬歲通天》中第七帖。表現出獻之行書的一貫作風，楷行相雜，偶又出之草法，平中求欹，靜中寓動，筆勢外拓，氣格寬宏，但比之《鴨頭丸帖》，靈性稍遜，另顯幾分平庸。

日本 空海《灌頂歷名》 局部 紙本 墨跡 日本京都高尾神護寺藏

空海（774－835）書，這是日本弘仁三、四年（812－813）空海在京都高尾神護寺密宗受誡時的名冊。此跡現藏於該寺。空海於804年作爲遣唐使入唐，時顏眞卿已歿20年，故此跡除了深受李邕影響之外，也受到了顏眞卿書風的影響，既蒼茫又有厚重之感。

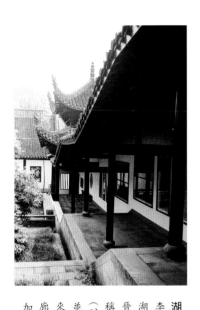

湖南長沙 嶽麓書院之迴廊一景（洪文慶攝）

李邕撰文並書的《麓山寺碑》之麓山寺，位於湖南長沙湘江西岸的嶽麓山之半山腰，始建於晉泰始四年（268），有「湖湘第一道場」之稱，歷代續有增修、毀建，唐開元十八年（730），麓山寺大修，乃有著名書法家李邕撰文並書的《麓山寺碑》。此碑是唐碑中的珍品，後來移至嶽麓書院珍藏。圖是嶽麓書院四周之迴廊一景，牆間嵌藏許多歷代名碑，今都用玻璃加以保護，《麓山寺碑》便是其中之一。（洪）

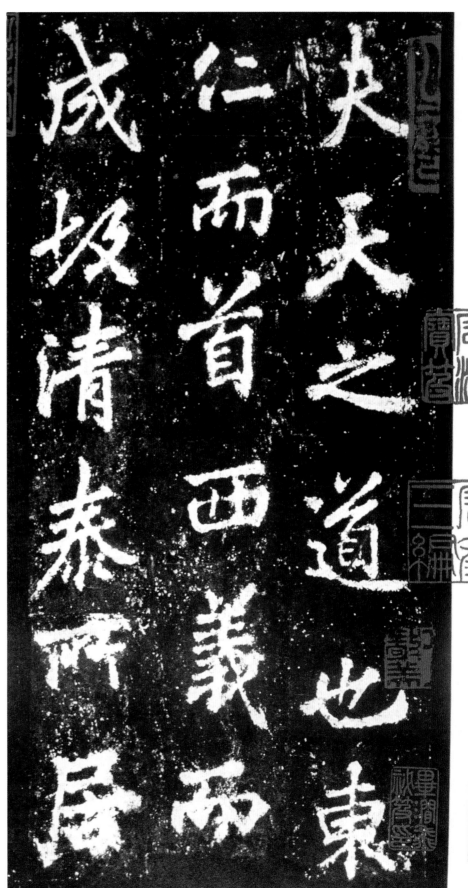

麓山寺碑

13

在行書寫碑中，《麓山寺碑》堪稱千古絕唱。此碑一出，歷代效法者屢屢不絕，其中尤以元代之趙孟頫爲最，一生寫碑均效此法，但其格遠不如此。今人林散之曾孜孜於一身，在創作中竟不能得其相彷彿，可見其精深之絕。

峭蒼健，如對五嶽，或左低右高，或斜左或依右，或緊收一側，或峻拔一角，中宮緊收，四周開張，不以平整爲法，而以重心爲正，左傾右倒，氣脈一貫，每一個字似乎均有一種膨脹力。到了行筆的中截，筆勢越加緊結圓暢，似順還逆，似逆還順，中截古厚，首尾圓渾，縱橫相稱，體勢寬博。李邕這種雄才大略、奔放豪逸的性格，一一見於毫端。

在這裏，李邕完全超越了所謂技法對他的左右，任何一種運筆方式幾乎已成了潛意識的反映，一筆而下，氣象渾沌。清何紹基《東洲草堂文鈔》：「《雲麾》頗嫌多輕俊處，惟此碑沈著勁遒，不以跌宕掩其樸氣，最爲可貴。碑陰字肅穆勁實，與《李秀碑》

學它李最成功的書法大家。另外，「二王」行書傳世並不多，而且真僞參半，學得不好，易得媚俗之習。學此碑不僅能以此入晉，更能立書道之氣格，歷代所重，這是其中最重要的原因之一。

從其用筆上看，凌空取勢，甚有魄力，無意於方圓之變而自變之，不計較於藏露之分，而鋒芒自然入於畫心；橫毫直入，筆力雄強，輕重緩急，如壯士擊鼓，節節鏘然有聲。

清·劉熙載《書概》：「北海書氣體高異，所難尤在一點一畫，皆如抛磚落地，使人不敢以虛驕之意擬之。」左右映帶，似斷還續；雖名爲行書，但處處示人以楷則。

是相當不容易的地方。結體以欹側取勢，險近。」何紹基平生對此也用心不疲，是有清

林散之《臨麓山寺碑》局部

林散之（1898–1989）當代傑出的書法家，尤以草書爲世所重，有「當代草聖」之譽。此間爲散之四十年代所臨，臨得極爲筆拙，除骨力可觀外，無意韻可言。大凡臨帖如練功，得其骨法用筆；創作則如臨陣對敵，應勢而勁也。

元 趙孟頫《仇鍔銘》局部 行楷190行 行6字 日本京都陽明文庫藏

此書寫於延祐六年（1319），趙孟頫時65歲。這是他晚年最有代表性的名篇，幾乎已達到了爐火純青的地步。雖說是效法李邕，但已成自己的書風，那便是溫柔敦厚、平和簡靜。

清 何紹基《臨麓山寺碑》

何紹基（1799–1873）臨於1858年，時61歲，是何氏極爲用意之作。雖謂臨，實是得意忘形法，其中摻雜了顏、小歐陽和《張玄墓誌》的筆意，意氣蒼雄，神融筆暢，似有古藤盤桓之意，處處示人堅忍不拔的韌勁，力透紙背。

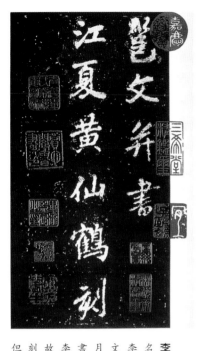

邕文并書

江夏黄仙鶴刻

李邕《麓山寺碑》 拓本 碑文最後的屬名文字

李邕撰文並書的《麓山寺碑》末尾之文字：「大唐開元十八年歲次庚午九月十一日壬戌建 前陳州刺史李邕文并書 江夏黄仙鶴刻」。開元十八年，時李邕56歲，已因罪被貶為遵化縣尉，故書「前陳州刺史」。至於江夏黄仙鶴刻，據考係假名，並無實在之人物，但也應非李邕自行鐫刻的吧。（洪）

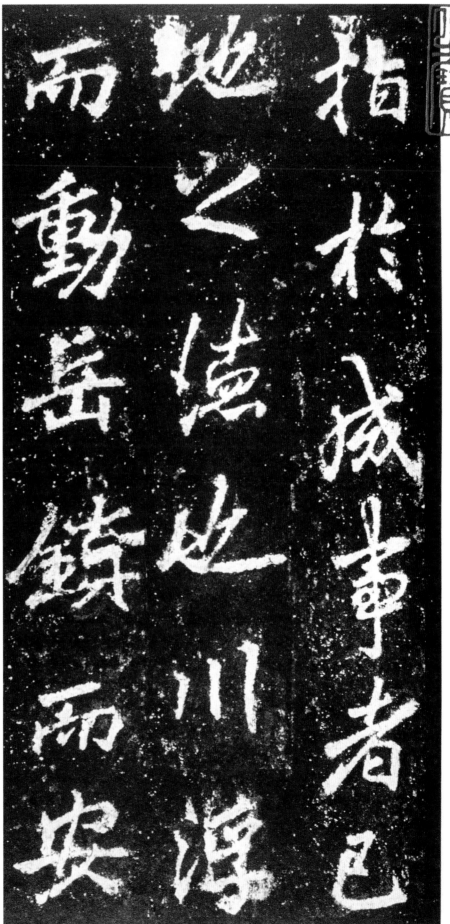

麓山寺碑

15

《法華寺碑》

局部　735年　宋拓本　高24.8×14.9公分

全稱《秦望山法華寺碑》。唐開元二十三年（735）刻。李邕撰並書。時六十一歲。行書二十三行，行五十二字。原碑在山陰（今浙江紹興）秦望山天衣寺。久佚。

清·何紹基曾以宋拓孤本摹刻於濟南，此孤本現藏於上海博物館。因係李邕書，歷代翻刻者甚多。何紹基所藏雖稱是原石宋拓孤本，但觀其點畫的銜接處，尤其在轉折的微妙處氣脈不暢又過於光潔，恐是宋初翻本。但何紹基對此評價甚高，他認爲其他諸碑均各有特色，「而純任天機，渾脫充沛則以《法華寺碑》爲最勝。」從風格上看，我們不由地會產生這樣的疑問，前兩件作品在同「二王」拉開距離的同時，已形成了他自己很明顯的藝術風格，而這件作品爲什麼又會如此接近小王（獻之）呢？是他有意這樣做？還是通過這種有意味的回顧使作品增強更深的內涵？我想這些因素都存在。

我們都知道，古人作書並不像我們現在那樣爲創作而創作，爲創新而創新，而是在求得自立門戶的同時不斷充實自己，即便到了晚年也是如此。像可被稱之爲「現代書法的鼻祖」的王鐸，隔天臨帖的習慣幾乎至死不變。這也正是中國藝術與西方藝術在學習方法上的最大異處。

此碑眨眼看近小王，這是現象中的氣息相似，但在本質上有它的獨特性。此碑是李邕所有作品寫得最爲華麗、寬博、平和沈靜者，雖爲行書，但用筆全爲楷法。既不像《麓山寺碑》凌空取勢、按如大椿；也不像《李思訓碑》鋒芒畢露，節奏明快。而是落筆非常嚴謹，運筆緩中求急，意如打太極拳，講究筆筆充沛到位。這是在追求小王書風的同時，按照自己的審美理想在作新的嘗試。

東晉 王獻之《節過歲終帖》局部

刻於《淳化閣帖》與《大觀帖》。行草8行，共73字。此帖比之前《歲盡帖》較爲瘦硬流暢，前五行基本上用的是行楷，偶雜草書，氣格古雅，至後三行漸入佳境。以草書爲主，筆勢飛動，分流跌宕，意如畫沙，骨力峻美。

北宋 蘇軾《答謝民師論文帖》局部　墨跡　紙本　行書　33行　共360字　27×96.5公分　上海博物館藏

此爲蘇字中的精品，也是極有名的文論。明·陳繼儒跋云：「東坡書版照四裔，不如尺牘等天眞爛漫。所謂吾寫字覺元氣十指間拂拂飛出，此卷等是也。」

北宋 米芾《竹前槐後詩帖》墨跡　紙本　行書9行　共61字 29.5×31.5公分　台北故宮博物院藏

後附自作詩。約書於元祐七年（1092）爲其中年精品。用筆節奏強烈，筆意豐厚，點畫矯健，風神蕭散，姿態卓約，欹側正斜，眞率天然，妙得自然。

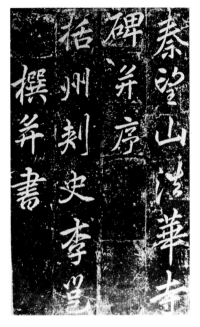

法華寺碑

秦望山法華寺
碑并序
梧州刺史李邕
撰并書

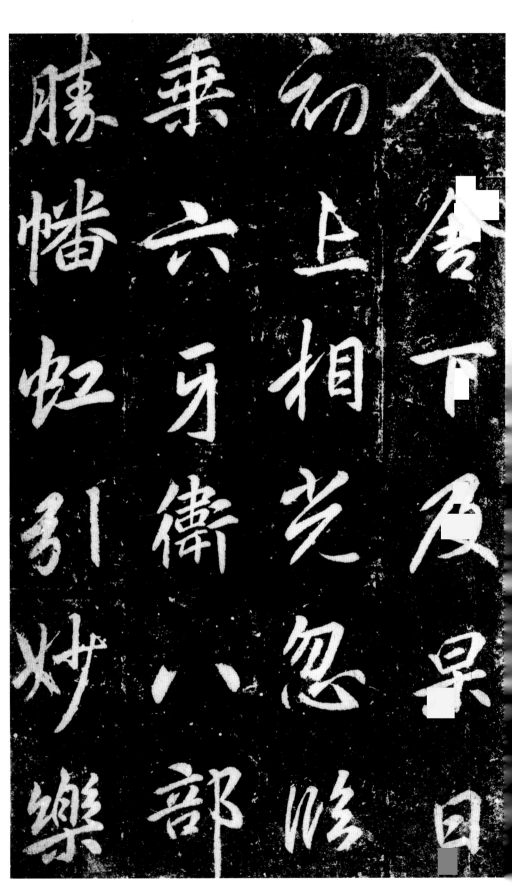

入舍下及昊曰
初上相光忽临
乘六牙儞八部
勝幡虹引妙乐
法華寺碑

《李秀碑》

局部　742年　拓本　北京文天祥祠
碑石藏於北京故宮博物院藏

全稱《雲麾將軍李秀碑》。唐天寶元年（742）立。李邕撰並書，時六十八歲。石已久裂，明末被人制爲六礎，後僅存二礎，今存北京文天祥祠。行書二石均十二行，行五至十三字不等。有宋拓全本，爲有正書局印行。

此碑與《盧正道碑》同爲李邕晚年的傑作。因精拓傳世者甚少，故名聲遠不及前兩碑。從結構上看，此碑較接近其中年的《李思訓碑》，欹側險絕，縱逸雄恣。但在筆觸上又近《麓山寺碑》，豐潤華美，骨力峻拔，加上碑的剝落，時時給人一種古拙蒼茫之氣，具有強烈的衝擊力和情感形象。明·沈榜《宛署雜記》：「書法之妙，出入『二王』。而有奇偉倜儻，類其爲人。杜工部所謂『碑版照四裔』，李集賢以爲『書家仙手』，其流品可知己。」是雖推剝之餘，見之猶令人起敬，況其解衣盤礴時卽邪。」清·梁巘《評書帖》：「北海《李秀碑》比《雲麾》更緊，有大令筆意。」清·翁方剛《復初齋文集》：「是碑北海書之最遒美者，遠在陝北《雲麾》之上。」梁、翁的評述最爲中的。

書法與其他藝術有所不同，它的頂峰期往往是在書家的晚年，故有「通會之際，人書俱老」的說法。從上述幾件作品上我們便能看出，李邕是一個不甘寂寞的人，每寫一碑均各有異趣，他似乎總是在不斷的思考中創作自己的新作品，這不由使我們想起顏眞卿書碑。其實在唐代一流書家中，沒有一個人曾經重覆創作過相似的作品，都具有一種「窮變態於毫端，合情調與紙上」（孫過庭《書譜》）內在的個性化的顯現特徵。

如果，我們將書法藝術僅僅看成是寫字，看成是一個不斷可以重覆創作的過程，那麼，書法作爲一門藝術的存在是不可思議的。李邕此碑作爲書法所展示的也正是那種在不同的時空中，自我對書法的不同的藝術感受與顯現。也就是說，書家所表現的是一種符合藝術發展規律的自我對這門藝術的審視與顯現。

北宋　蔡襄《腳氣帖》墨跡　紙本　行草7行　台北故宮博物院藏

此是傳世蔡書中最爲奔放豪逸的一札。用筆乾淨利落，點畫分明，筆筆示人以楷則，筆道清麗可愛，縱筆直下，一鼓作氣，使整個章法顯得格外開闊空靈。惜其筆力稍遜。

唐　杜牧《張好好詩並序》局部　墨跡　紙本　行書48行　共322字　28.1×161公分　北京故宮博物院藏

大和九年（835）所作。明·董其昌《容台集》：「樊川此書，深得六朝人風韻，余所見顏、柳以後若溫飛卿與牧之，亦名家也。」與林藻的《深慰帖》的筆意十分相近。

北宋　李建中《土母帖》局部　墨跡　紙本　31.2×44.4公分　台北故宮博物院藏

明·王實跋云：「李建中書法則與《麓山寺》相似，間有一、二行草，可謂絕今超古也。」此跋雖言過之，但其用筆緊結豐潤出於唐人遺風，古拙清麗。

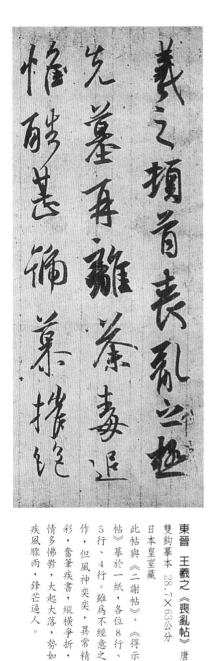

羲之頓首喪亂之極
先墓再離荼毒追
惟酷甚號慕摧絕

東晉 王羲之《喪亂帖》唐
雙鈎摹本 28.7×63公分
日本皇室藏
此帖與《二謝帖》、《得示
帖》摹於一紙，各位8行、
5行、4行。雖為不經意之
作，但風神奕奕，異常精
彩，奮筆疾書，縱橫爭折，
情多怫鬱，大起大落，勢如
疾風驟雨，鋒芒逼人。

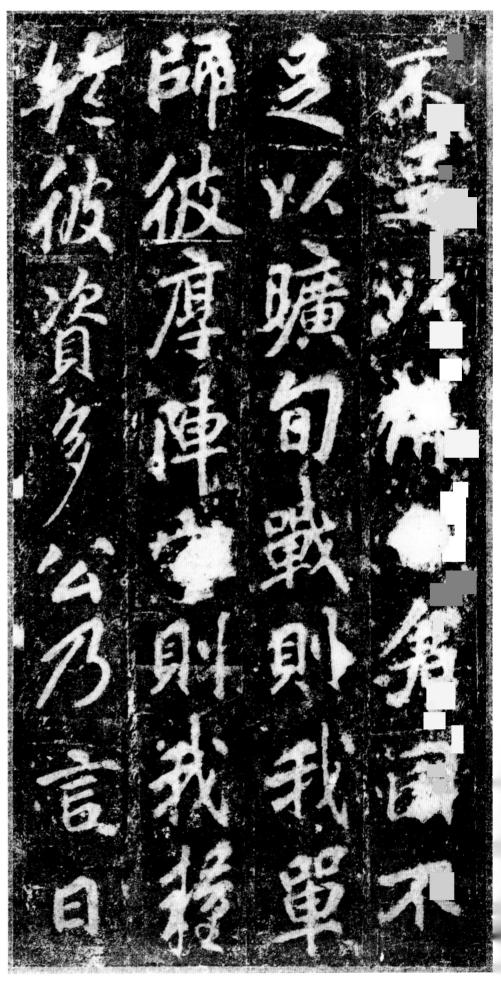

李秀碑

此碑與前諸碑在書寫格式上的最大的不同是，前諸碑基本上按界格、一字為一格，行列分明；而此碑雖也有此跡象，但由於字的大小、開合度等變化較大，基本上採用有行無列的方式，顯得更為靈活流暢，氣勢恢宏，更具有雄恣豪逸的氣度。雖然碑磨損的非常厲害，即便是宋拓本，字口已不清。

如果，我們通過其表面的現象用想像去回復其本來的面目，我們便會發現，此碑在筆觸上與《麓山寺碑》十分相近，只是多了幾分寓蒼茫於勻淨之中的淳厚感。蒼茫源於他原有的秉性，而勻淨則與《法華寺碑》有著前後的內在聯繫。古人所以要不斷臨池，不斷地向前人學習，就是為了希望能在原有的基礎上增加一點什麼，改變一下原有較為熟膩因素，不斷提高深層的內涵，這一點已在此碑中得到了證實。古人這種治學的精神至今值得我們學習。

從書勢上看，此碑明顯不同於《麓山寺碑》，《麓山寺碑》是力取橫勢，故氣勢恢宏；此碑以縱勢為主，有瀑布飛掛之氣；而後篇有復歸橫勢，在理智中又透露出李邕潛在的本性，這似乎是一個矛盾的統一體。一般說來，取勢縱向與橫向在視覺心理上的感受是不同的，取橫勢的往往給人一種翩翩欲飛或橫向膨脹的厚重感；取縱勢的則給人一種上下飛動的顛逸感和險絕感。故橫者寬厚沈雄而縱者顛狂奔放。

在章法上，此碑趨於茂密，字裏行間顯得十分緊湊，這樣便突出了字內空間的變化，更增強了章法的統一性與完整性。更有趣的是，時而取勢十分欹側，俊拔一角；時而寫的十分平整古拙，在節奏上，始終給人一種在華美中又克制不住自己對古拙的嚮往。在這裏我們似乎看到了李邕晚年在書法

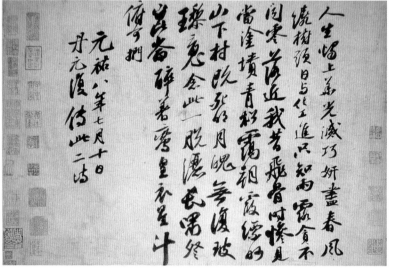

北宋 蘇軾《太白仙詩帖》局部　墨跡　蠟箋本　34.5×108公分　日本大阪市立美術館藏

此帖書於元祐八年（1093）。此兩詩在《李太白文集》不載。有楊凝式之遺風。施宜生跋云：「頌太白此詩，則人間無詩；觀東坡此筆，則人間無字。」

下圖：北宋 米芾《虹縣詩帖》局部　墨跡　紙本　行書　37行 31×490公分　日本東京國立博物館藏

此書自作七絕、七律各一首。代表了米芾大行書的最高成就。生動地展示了動與靜、虛與實，以及三維空間的暗示性，翰墨淋漓，具有煙雲漫捲、時近時遠的藝術氣氛。

審美上矛盾衝突和那種強烈的個性表露的現實，這正是此碑最令人深思、令人回味的地方。

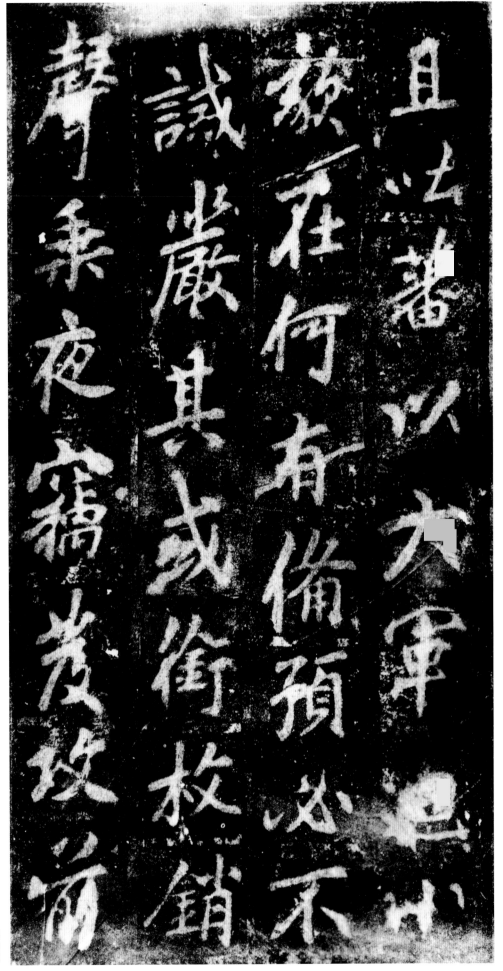

青松勁挺姿，淩霄恥
屈盤，種種出枝葉，倬
連上松端，秋花起絳煙，
蒔薤靈錦殷，不善不
自立，舒光射丸丸相見，
吐子效鶴雛，縮頸還
青松本無華，安得保

北宋　米芾《蜀素帖》局部　墨跡　卷本
行書71行　共556字　27.8×270.8公分
台北故宮博物院藏
此帖書於元祐三年（1088），時39歲。
爲米芾生平最爲烜赫名篇之一。明·董
其昌跋云：「米元章此卷如獅子提象，
以全力赴之，當爲生平合作。」

李秀碑

21

《盧正道碑》

局部 742年 拓本 縱26.3公分
碑石藏於河南洛陽許家營

全稱《唐故鄂州刺史盧府君神道碑》。唐天寶元年（742）刻。碑在河南洛陽許家營。李邕撰並書。行書二十五行，行五十字。石剝落十分嚴重，殘存不足五百字。何紹基藏有劉彥沖舊藏本，何曾跋云：「如此小字而豪縱之氣不可掩，可知戒台銘之偽。」

此碑與《李秀碑》在創作的時間上僅晚兩個月，但在藝術手法上是何等的不同，並由此開創了另一個全新的創作格局。從風格上講，此碑介於《麓山寺碑》和《法華寺碑》之間，又多了一點「二王」的成分，寫得極為精到宏逸，為李邕書中最為緊結瘦硬的一路。結體力去橫勢，從容大度，筆意矯健，處處似有飛動飄拽之姿，空靈灑脫，高貴典雅，骨氣洞達，氣韻生動。

最有趣的是此碑的章法，每個字幾乎只寫了界格的九分之一，行列的空間幾乎占一個半字到兩個字之間，如此疏法可謂前無古人。一般來說，密便於貫氣而易寫，疏者易空脫而氣不易相續，故一般書家大都避免用大疏法，即便疏也不會超過一個字的空間。李邕能不避書家所忌，反而一疏到底，而且疏得又是那樣的空靈，仿佛是群星璀璨，星羅棋佈，又似原野春發，點滴紅綠，筆勢往來中，自有一股浩然之氣貫穿全體。這不僅需要膽識，更需要傑出的藝術天才。

這一方法對後世影響最大、並取得卓越成就的是五代的楊凝式和明代的董其昌。書史上一般以爲楊凝式主要源於歐、顏，但我們從他所寫的名篇《韭花帖》看，實源於李邕此碑，從用筆、結構到章法，幾乎是同出一轍。而董其昌在章法上幾乎始終保持著這一作風。

五代 楊凝式《韭花帖》局部 墨跡 紙本 25.5×23.2公分

五代楊凝式（873-954）尺牘。眞跡曾爲羅振玉所藏。明·董其昌《容台集》：「略帶行體、蕭散有致，比楊少師他書欹側取態者有殊。然欹側取態，故是少師佳處。」但章法氣格神似《盧正道碑》。

明 董其昌《古詩四首跋》
局部

董其昌書於萬曆壬寅（1602）爲其中年所書。因前是董其昌一口咬定爲張旭所書的《古詩四首帖》，故此跋寫得極爲用意。用筆在李邕與米芾之間，但氣息與章法得之《盧正道碑》，點畫緊結清麗，盧處更是神采奕奕。

清 何紹基《論畫語》 行書 軸 94×57公分

何紹基雖主要受顏、歐的影響，但在書勢和氣格上也得益於李邕。體勢寬博，尤其是字的上部特別大，這正是李邕的主要特徵之一。此軸正如楊守敬所稱「如天花亂墜，不可捉摸」。

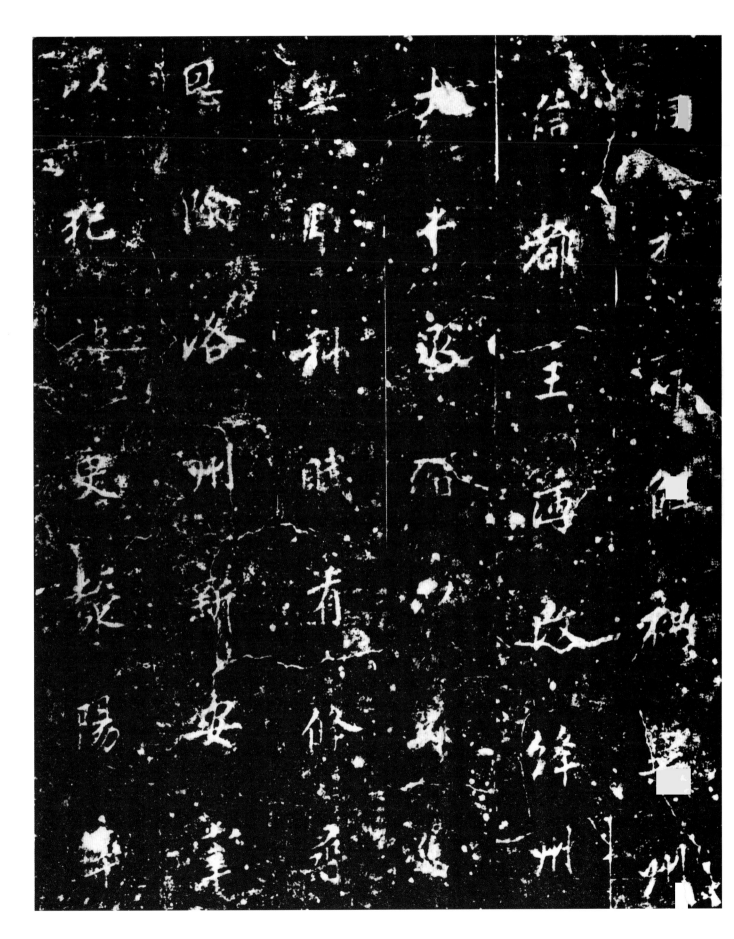

《縉雲三帖》

戲鴻堂帖　拓本　高27.9公分

實，則增強了運筆的難度。這一點對後世的影響極大，但大都因可知又難以學成而望而卻步，其中發揮得較爲完美的，可能就是徐浩的《朱巨川告身》和蘇東坡的《赤壁賦》了。

《永康帖》又稱《毒熱帖》，著錄於《宣和畫譜》卷第八，然宋時諸彙帖均未收入，較早見於董其昌所刻的《戲鴻堂法書》第八卷，另刻有李邕的《昨夜帖》和《吏部帖》。從其書風上看，與《晴熱帖》較爲相近，又雜以歐陽詢筆意，其中有些字與《晴熱帖》和《李思訓帖》極爲相似，如「使」、「少理」、「得」等，疑爲好事者所爲。從氣韻上講，此帖無法同《晴熱帖》相提並論，但卻多了幾分質趣，又與小王書頗爲相類，這是此帖的可愛之處。筆方意圓，巧拙參半，似行猶楷，骨力可嘉，完全可以把他當成下李書一等的較好的範本。

從李邕的諸多名跡上看，又一個從秀逸到豪放、再從豪放到秀逸的過程。橫毫入紙，意如逆水行舟，筆中力強，這是李邕用筆典型特徵。一般來說，輕重緩急往往在筆跡中表現的較爲明顯，尤其是初唐的褚遂良，觀其點畫的邊緣線，便能知道它的運筆中輕重緩急和調鋒等過程，故線條顯得特別的優雅卓約；而李邕則以直按直提法，即便是轉折，也是意如畫沙，鋒尖立於紙面，在點畫的內部完成提按頓挫等運筆的過程，故線條之間始終洋溢著蒼茫之氣，所謂筆不離紙。這一技法從表面上看是一種簡化，其

得託遺響於悲風蘇子
日客亦知夫水與月乎逝者
如斯而未嘗往也盈虛者
如彼而卒莫消長也蓋將
自其變者而觀之則天地
曾不能以一瞬自其不變
者而觀之則物與我皆無

台北故宮博物院藏

北宋 蘇軾《赤壁賦》墨跡　紙本 23.9×238公分

此書前缺三行，爲文徵明補。《畫禪室隨筆》：「坡公書多偃筆亦是一病。此《赤壁賦》庶幾所謂欲透紙背者，乃全用正鋒，是坡公之中，《蘭亭》也……每波畫盡處每每有聚墨痕，如黍米珠，恨非石刻所能傳耳。」

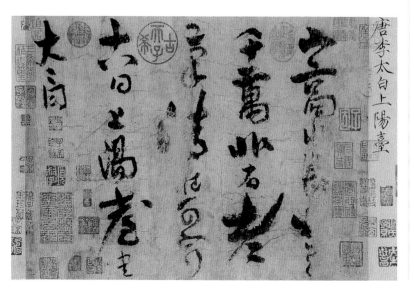

北京故宮博物院藏

唐 李白《上陽臺帖》紙本 28.5×38公分

李白（西元701—762年），字太白，號青蓮居士，是唐代最著名的大詩人。其詩與張旭草書、裴旻舞劍被譽爲「唐代三絕」，他們代表著唐代富開創精神、浪漫而華麗、雍容自信的時代風格。從此帖書法蒼勁雄強的筆勢和豪放不拘的書寫風格，恰與李白豪邁開闊的詩風相呼應，印證了時代風格的審美旨趣。如此，和李邕開創而富變化的書法藝術，恰恰證明那是一種時代風格的趨勢使然。（洪）

耳。」

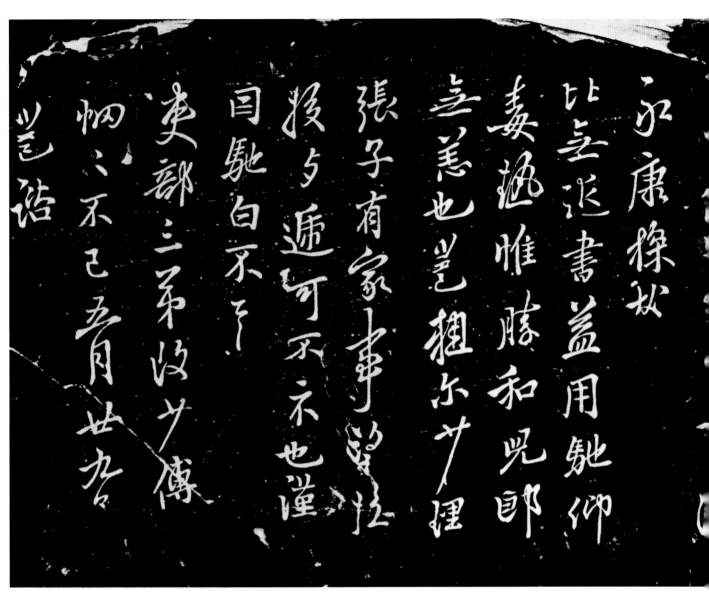

唐　徐浩《朱巨川告身》局部　768年　楷書　卷　紙本　27×185.8公分　台北故宮博物院藏

傳唐徐浩（703~782）書於大曆三年（768）。明·詹景鳳《東圖玄覽編》：「筆法圓勁，意致閒雅天成，不解假雕刻而色乃溫然、蒼然，蓋既優以裕，大而能化者也。」

元　鮮于樞《詩贊帖》　行草7行　43.4×876.4公分　上海博物館藏

元鮮于樞（1256~1301）自書詩卷。是鮮于樞甚為得意之作，也是他傳世作品中最佳者。尤其到了第六行以後，筆越散而神氣更足，奇態橫生，奔放不羈，似有煙雲翻騰之趣，出神入化。

25

《四言古詩卷》 局部 行書

此詩卷錄有束晳、東方朔、張衡、湛方生、陶潛、陸雲、郭璞、嵇康、曹植等詩十七首。麻紙本。行書。卷末署「天寶五載十月書北海李邕」，以郡守署銜顯然是僞託。卷中「宣和」、「政和」等印皆僞。卷後有解縉、王世貞等人題跋亦靠不住。上海藝苑眞賞社等有影印本。此跡今不知流落何處。從結體和格局上看，與李邕的字十分相近，但筆道與李邕相差實在太遠。

書法雖是視覺藝術，結體與章法等空間形式在其中佔有不容忽視的重要作用。但這僅僅是個表層的藝術現象，書法最終是趨於「韻律」化的藝術，即唐·張懷瓘所謂的「無聲之音」，按我們現在的語言講，就是「凝固的音樂」——這才是書法藝術生命的最深沈的本質。如果，抽調這一本質，就沒有書法的本質。也就是說，通過運筆的輕重強弱、長短快慢等節奏的變化，以及整篇不間斷的韻律化的貫穿，來抽象地顯現書法家的藝術化的情感個性與獨特的審美理想。從這點上講，寫字或寫得像不是書法的首要目的，關鍵在於其本質的相似性。

從這件書跡上看，外表上雖近似李邕，但在運筆的節奏上幾乎沒有任何相似性。李邕運筆可謂痛快淋漓，毫不遲疑，如萬鬥源泉，滔滔汨汨，左右盤旋，瀉千里而不息。而此跡運筆極爲遲澀，亦步亦趨，故形存意亡。從單字上看，諸如結體之類頗得李邕之姿，通篇而論，意不相續，氣脈不連，加上字體較雜，有的出於《麓山寺碑》，或有的出於《李思訓碑》，或有的出於《麓山寺碑》等，由此可以推斷此跡是先集字、後臨仿的，整體上不協調、氣脈不和也就是很自然的事了。

唐 柳公權《蘭亭詩》 局部 墨跡 絹本 26.5×365.3公分 北京故宮博物院藏

傳爲柳公權（778-865）書。被乾隆列爲《蘭亭八柱帖》第五。歷代對此評價極高，但今觀之，點畫平扁，筆勢浮躁，字距和縱橫氣太局促，意淺神俗，決非柳公權所爲。

北宋 蘇軾《渡海帖》 墨跡 紙本 28.6×40.2公分 台北故宮博物院藏

此帖書於元符三年（1100），爲其謝世前一年所書。此跡寫得極爲豐潤厚重，雖爲匆匆信筆之作，筆老意豐，拙而尤勁，可謂無間心手，忘懷楷則。

北宋 蔡襄《虹縣帖》 墨跡 紙本 行書13行 共179字 31.3×42.3公分 台北故宮博物院藏

宋蔡襄尺牘，約書於皇祐三年（1051），爲其中年所書。此跡寫得特別娟秀，筆道瘦硬，意趣清雅，虛中求實，骨俊氣爽，惜其筆力不逮，實不能與其他三家抗衡。

汕然座之忘思其

粜眷密夜宅宅心不遠

留聲尔夕膳移尔晨

嚣淇宵顏宵癩徒河

之渓凌波赴三林烏栄泪噫勤

捕鯉嗷

于子髮隆波庫帷書

《出師表》

局部　墨跡　行楷書　九開　每開23.2×11.5公分
台北故宮博物院藏

行書，無款絹本。割裂成冊。前有「嘉慶御覽之寶」、「宣統御覽之寶」、「石渠寶笈」等印，後半及署款處殘缺，故書者不可考。因書勢甚似李邑，清《滋蕙堂帖》直署李北海書。今《中國書畫》定爲眞跡。但此冊不見宋明著錄。今藏於台北故宮博物院。

從氣息上看，此冊寫得更爲平整寬博，大小相近，少欹側之勢，這一點又近趙孟頫，卻又比趙孟頫更多了幾分渾博之趣；加上其中與李邑碑中常見的字相比，諸如「將」、

「道」、「有」、「事」、「爲」、「得」、「能」等在筆順和寫法不合，用筆更趨於嚴整規範；從這些方面講，雖不可能出於李邑之手，也是一位學李的頂尖高手。

此冊畢竟是墨跡，通過它去研究李邑的書法，應該說是一個很好的門徑。此冊在用筆上相當的嚴謹，基本上採用以側取勢的方法，以露鋒爲主，筆觸往來，一目了然；結體趨於扁平，力取橫勢，點畫往來，不是以勢相承，而是以法相接；這些均開出了趙孟頫之先河。但在此也表現出了藝術發展普遍規

律，即從心靈之作到重法之作，再有重法之作到心靈之作—這一周而復始的過程。

當一種書體或風格趨於高峰時期，也正是它開始走向衰弱之時。小篆出而篆亡，楷隸出而八分告退。李邑書可謂心靈之作，處處示人以個性化的生命力現實；此冊可謂重法之作，故法存而空靈之氣稍遜。另一方面，此冊畢竟是書簡之作，行筆少了幾分充實蒼茫之氣，故刻石後效果不佳。這一點正好同李邑相反。

唐 宋儋《道安禪師碑》局部 727年 拓本 19.5×11公分 日本書道博物館藏

唐開元十五年（727）立。宋儋（生卒年不詳）撰並書。行書30行。明萬曆間（1573–1619）遭雷擊，斷爲二。清葉封《嵩陽石刻記》：「此書雖有風致，然用筆傾側，殊遜北海。」《書史》評儋書如寒鴉棲木，平沙走兔，似爲似之耳。

唐 釋大雅《興福寺半截碑》局部 721年 拓本 81×104公分 碑藏西安興福寺

又稱《吳文碑》。唐開元九年（721）立。釋大雅集王羲之書。行書35行。明萬曆間在陝西西安城南出土，殘存下半截。此碑與《集字聖教序》最大的不同是行氣較佳，似出於半摹半臨，縱宕古穆，書家尤重之。

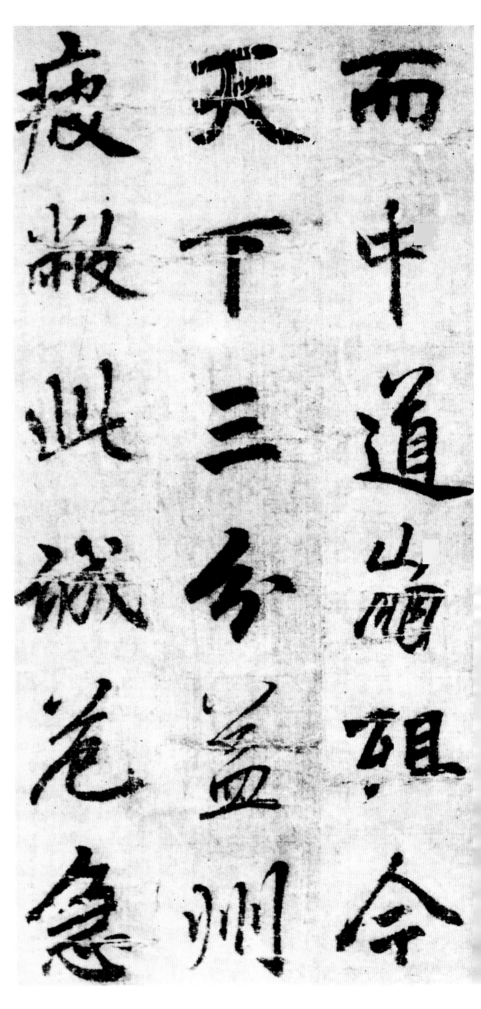

而中道崩殂今
天下三分益州
疲弊此誠危急

趙孟頫《閒居賦》書晉潘岳《閒居賦》局部

閒居賦
傲墳素之長圖步先哲之高衢
雜吾徒之云厚楊柏愧於寢□
有道吾不住無道吾不愚何巧
智之不足而拙穢之有餘也於
是還而閒居于洛之涘身齋逸
人名綴下士倍京涘伊而郊後市

元 趙孟頫 《閒居賦》
局部 墨跡 紙本 行書
248.3公分
56行 共627字 38×

台北故宮博物院藏

趙孟頫書晉潘岳《閒居賦》。帖後曹溶跋：「用筆純師李北海，而運以姿秀，不詭過江家法，定爲晚年合作。」此爲趙氏代表作之一，用筆精能，圓潤華美，風骨秀勁，氣韻盎然。

《出師表》　　《李思訓碑》

《李思訓碑》和《出師表》字的比較

《李思訓碑》是李邕典型的書寫風格，其字結體較奇趣，如圖中的「道」，部首的「辶」橫筆較平，字頭則放大，其「州」字三劃豎筆，則節節升高，現出「奇、險」的勁勢。而《出師表》的「道」和「州」則比較平整寬博，少欹側之勢，兩相對照，便可一目了然。（洪）

李邕的行書藝術

作為中國書法史上行書寫碑的極致——李邕，他的成功並非是一件偶然的事，可以說這是特定的歷史文化背景下培育起來的最鮮豔奇葩之一。

近人馬宗霍《書林藻鑒》：「唐初太宗篤好右軍之書，親為晉書本傳作贊，復重金購求，銳意臨摹。且拓《蘭亭序》以賜朝貴。故於時士大夫皆宗法右軍。虞世南學於智永，固為右軍嫡系矣。即歐陽詢、褚遂良，阮氏目為出於北派者，亦不能不旁習右軍，以結主意。及武后當朝，猶向王方慶索右軍遺跡。是以貞觀永徽以還，右軍之勢，幾走奔天下。世謂唐初猶有晉宋餘風，學晉宜從唐入者，蓋謂此也。」唐太宗又設弘文館，詔令五品以上京官去弘文館學書，並將書學立為國學。帝王所好，群臣迎合之，天下書法頗為畸形的現象，這是中國藝術史上極為普遍又頗為畸形的現象，既是動力，又是一種限制。

從某種意義上講，初唐書法與詩歌甚為相似，都表現歷史轉折時期藝術發展的特殊現狀。初唐書法有「四家」之稱（歐陽詢、虞世南、褚遂良和薛稷），詩壇有「四傑」之譽（楊師道、上官儀、沈佺期和宋之問），他們之間都有一個共通點，即在努力繼承以往優秀傳統的同時，積極追求藝術與自然與個性之間的關係，以及藝術必須體現一種獨特的風骨與情性，立一家之言，樹一家之風。藝術到了唐代，所謂真正的風格史由此拉開了序幕，在書法上拉開這一序幕的最傑出的代表便是褚遂良，在「二王」的籠罩局面下，別開蹊徑，並形成了一個新的傳統。

到了盛唐，歷史賦予藝術從未有過的氣。隨著國力的強盛，一股充滿浪漫主義氣息的壯美華貴取代了以往優美典雅的風格。期間人才輩出，最有代表性的便是李白的詩、張旭的草書和裴旻的劍，號稱「盛唐三絕」，並分別象徵著大唐帝國的文學、藝術和武功，象徵著盛唐的青春與自信。他們在藝術的共同點便是華美、誇張與奔放。而李邕最鼎盛時期正處在最輝煌的開元天寶年間，在他書法中所表現出來藝術個性與情感，與李白、張旭有著非常相似的地方，這種相似性用我們現代的語言來講，就是時代感。張旭的主要成就是草書，李邕是行書，其實這兩個人共同撐起了盛唐書法最燦爛的殿堂。「二王」這種空靈典雅，被一種奮發向上的浪漫主義情調所取代，對瘦硬偏愛轉向了對豐潤華貴的追求，審美不再帶有病態的色彩，青春與自信構成了盛唐審美最根本的基礎。李邕的行書正是體現這一時代的藝術與審美的特徵。從他傳世的作品上看，有這樣幾個啟示：

一、為銘石之書開啟了新的領域

一般來說，寫在紙、帛等上面的書跡，也就是我們常說的「帖」。行書又稱行狎書，原是書簡之作的一種；而直接蘸著朱砂或薄漆寫在石上然後直接刻石的文字，被稱之為銘石之書，也就是現在所稱的「碑」。在還沒有發明印刷術之前，碑是最重要的傳播手段之一。碑要能經得起磨損和風雨的剝蝕以便能長期流傳，這一功用也就決定著銘石之書在行筆上必須要充實以便於深刻。

在李邕之前，除了《瘞鶴銘》之外，幾乎所有的行書都是書簡之作，而「二王」的風格與武功，象徵著盛唐的青春與自信。而唐太宗李世民寫《晉祠銘》到李邕書碑，前後約六十餘年，期間學「二王」而得名者不乏其人，但在行書上都沒有跳出作為書簡之作的「二王」書風，如刻於上元三年（676）高正臣所書的《明徵君碑》。而李邕在繼承「二王」以來的優秀傳統的同時，以其充實渾厚、華麗奔放的筆調，在行書寫碑即銘石之書的新領域開啟了一個新天地，並使這一領域達到了歷史上最高成就，這既是藝術上的，也是審美上的新貢獻。

「二王」並不是不會或不肯寫碑，而是受到曹操禁碑令的影響，不允許私自寫碑，這一輝煌的成果，正好彌補了「二王」這一缺憾。就此而言，既是對「二王」行書的總結，也是最大程度上的豐富與開拓，以至後來學「二王」行書者無不在此尋求門徑。尤其宋以後，「二王」的作品日趨減少、贗品泛濫成災的情況下，李邕的作品確實給「二王」派系的領域帶來了新的空氣，並將「二王」貴族式的典雅秀美，轉變成更具有青春色彩的壯美。

二、上接「二王」，下啟宋元，繼往開

李邕的書法在唐代就產生很大的影響，但從歷史上看，受其影響最大人的主要是五代和宋元。五代時間比較短，主要出了一個楊凝式。在前說過，一般認爲楊主要受歐、顏的影響，其實，楊所學的東西是很雜的，從他傳世的四件眞跡上看，宛如出於四人之手，其中《韭花帖》神似《盧山道碑》。楊凝式又是行書寫意的開創者，並直接影響到宋代行書的興盛。但對宋代行書影響最大的除了楊凝式之外，便是顏眞卿和李邕了。

這三家中有一個明顯的共同點，那便是雄偉豪放，其中又以李邕最爲華麗。這三家最集中表現在蘇東坡的身上，而李邕這種奔放華麗的浪漫氣息，正好與東坡相一致。到了元代趙孟頫，雖寫碑始終固守李邕之法，就像他其他行書力追「二王」一樣，最終被一種平整化與甜熟化所取代，李邕這種天然的豪放華麗之氣幾乎蕩然無存。到了清代何紹基之後，李邕幾乎成了書家們必修的物件，包括今人林散之、沙孟海等。因爲現在藝術的審美感受與情感的顯現，這樣的東西是否還能稱得上是藝術？李邕並沒有回答這個問題。他只是通過他的筆墨、通過這種韻律化的點畫予以生動地顯現。這便是古人所謂的「把筆抵鋒，肇乎本性」。但李邕作到這一點之前，首先是在徹底地無條件地繼承「二王」的基礎上才得以實現的。也就是說，繼承與發展是兩個不同程度的臺階，抽去了繼承，就不存在發展。

三、把筆抵鋒，肇乎本性

從這一點上講，唐代一流的書家均具有這一特徵，只是表現的方式、程度不同而已。李邕傳世的碑跡中，幾乎沒有一件具有相似的，都表現出不同時期對書法藝術的不同的審美感受與情感的顯現，但在普遍意義上的風格是統一，這一點不得不引起我們深刻的反思。藝術必須跟著感覺走，但這種感覺如缺乏其普遍意義上的藝術語言表現方式，是否有藝術的存在價值？如果，藝術只停留在法度，而忽視此時此地的

延伸閱讀

中田勇次郎編，《書道藝術第五卷，楊凝式、懷素、張旭、李邕》，東京中央公論社，昭和47年5月。

李邕與他的時代

年代	西元	生平與作品	歷史	藝術與文化
上元二年	675	李邕生。	王勃（649－）卒，立雍王李賢爲太子	唐高宗撰並書《孝敬皇帝睿德碑》。
弘道元年	683	李邕9歲。	唐高宗駕崩，唐中宗李哲繼位。	王知敬正書《武後少林寺詩書碑》。
垂拱三年	687	李邕與博陵沔交識。	突厥入侵昌平、朔州等地。	孫過庭作《書譜》。
永昌元年	689	李邕15歲。	武則天自名爲「瞾」。	父李善（630－）卒，《文選注》六十卷大行於世。
天授二年	691	李邕因仗義疏財而爲人所稱。	歐陽通、岑長倩、格輔元因反立武承嗣爲太子而被殺。	薛曜撰並書《薑遐碑》。
萬歲登豐元年	696	李邕弱冠，崔沔登進士第，引李邕於秘閣讀書。	吐蕃請和。	武三思撰薛曜正書《封祀壇碑》。
萬歲通天二年	697	李邕得李嶠賞識，直秘閣讀書。	九月改元，大赦天下；狄仁傑由幽州都督遷鑾台侍郎。	鳳閣侍郎王方慶進獻先祖王羲之等28人書跡給則天武后。

長安四年	704	内史李嶠、監察御史張廷珪共同向朝廷推薦李邕，拜左拾遺。	御史中丞宋璟彈劾侍臣張昌宗、張易之兄弟。	辛怡諫撰文、張元琮記、孫去煩行書《百門坡碑》。
開元五年	717	李邕為括走司馬，並撰書《葉有道碑》。	恢復舊稱中書省、門下省和侍中。	收掇「二王」書158卷；崔沔撰徐嶠之正書《姚彝碑》。
開元八年	720	李邕撰並書《李思訓碑》。	印度金剛智及弟子不空來長安。	咸庚撰劉升八分書《華嶽精亨昭應碑》。
開元十三年	725	李邕撰並書《端州石室記》李邕在汴州謁見，累獻詞賦，深得玄宗賞識。	改集仙殿為麗正書院為集賢院，五品以上為學士，六品以下為直學士，中書令充學士。	劉昫撰白義旺隸書《乙速孤行儼碑》；盧免撰魏棲梧正書《善才寺文荡律師碑》。
開元十五年	727	李邕撰並書《麓山寺碑》。	禮部尚書蘇頲（670－）卒；吐蕃攻陷瓜州。	張懷瓘《書斷》定稿；宋儋撰並書《道安禪師碑》。
開元十八年	730	李邕撰並書《越州華嚴寺鍾銘》。	吐蕃入貢。	唐玄宗撰並書《珪禪師碑》；唐玄宗行書《賜趙仙甫詩》。
開元二十三年	735	李邕撰並書《普光王寺碑》《法華寺碑》，又曾為徐嶠之書寫碑文志。	司馬承禎（655－）、善無畏（637－）卒。	徐陵撰徐嶠之正書《孝義寺碑》；宋儋撰韓擇木隸書《裴寬碑》。
開元二十四年	736	李邕為括州刺史，撰並書寫碑文志。	裴耀卿為左丞，張九齡為右丞相，李林甫兼中書令；顏真卿授朝散郎、秘書省校書郎。	顏真卿編纂《韻海鏡源》；史惟則隸書《大照禪師碑》。
開元二十五年	737	李邕撰並書《懷道闍梨碑》；又書「大乘愛同之寺」額。	頒發《律令格式》；宋璟（663－）卒。	僧溫古行書《景賢大師石塔記》。
開元二十八年	740	李邕有《鄧天師碑》、《開元寺碑》。	張九齡（673－）、孟浩然（689－）卒；吐蕃頻繁入侵。	彭果撰褚庭梅正書《牛仙客父祖贈官記》；徐安貞撰蘇靈芝行書《田琬碑》。
開元二十九年	741	李邕撰有《淄川郡述德詩》、《獨孤冊遺愛碑》、《龍興寺淨土院碑》。	與王昌齡相會，昌齡有《送李十五》詩送別；安祿山任營州都督、充平盧軍使。	梁德裕撰蘇靈芝正書《郎官石記序》；張九言撰張旭正書《郎官石記》；韓賞撰韓擇木隸書《告華岳府君文》。
天寶元年	742	李邕撰有《大照禪師塔銘》、《李秀碑》、《盧正道碑》、《靈岩寺碑》。	改侍中為左相，中書令為右相；李適之為左相，牛仙客（675－）卒，李適之為左相。	韓休撰史惟則隸書《韋夫人碑》；羊愉撰顏真卿《邢義碑》；文該正書《克公頌》；張萬頃撰張旭正書《嚴仁志》。
天寶二年	743	李邕撰有《李希倩碑》、《文綱碑》、《滑州大廳銘》。	安祿山入朝；韋堅開通廣濟潭，江南物質可直接運至長安；尚書左僕射裴耀卿（681－）卒。	崔明允撰史惟則隸書《慶唐觀金籙齋頌》；懷惲撰並行書《隆闡法師碑》。
天寶四年	745	李邕撰並書《任令則碑》。	楊太真為貴妃。	唐玄宗註並隸書《石台孝經》；張萬頃撰張旭正書《嚴仁志》。
天寶五年	746	李邕為北海太守。	韋堅黨十餘人被流貶。	杜甫、李白先後拜訪李邕，李白作《上李邕》詩。
天寶六年	747	正月五日李邕被杖死於北海，至唐代宗得昭雪。	顏真卿由長安尉遷監察御史；陳希烈為左相。	祁順之撰徐浩隸書《開梁公堰頌》。